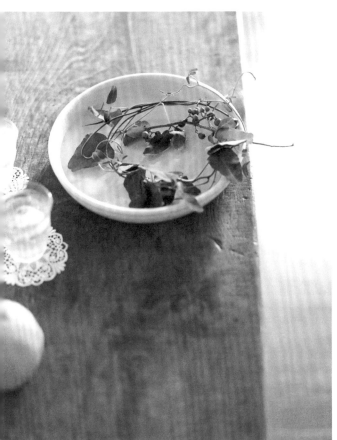

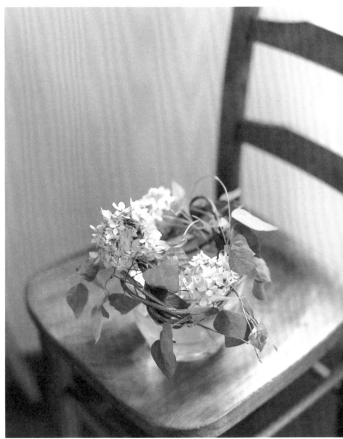

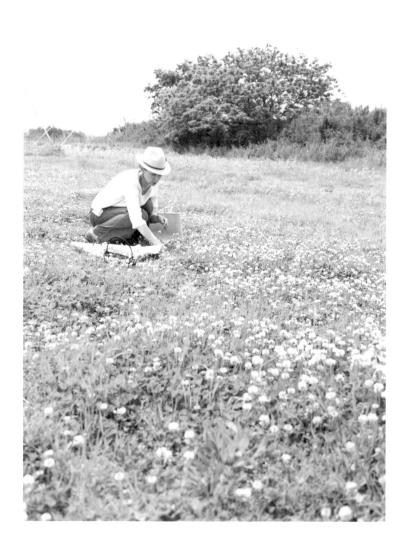

# 手綴自然風花圈

野花・切花・乾燥花・果實・藤蔓

wreath book ✤

平井かずみ

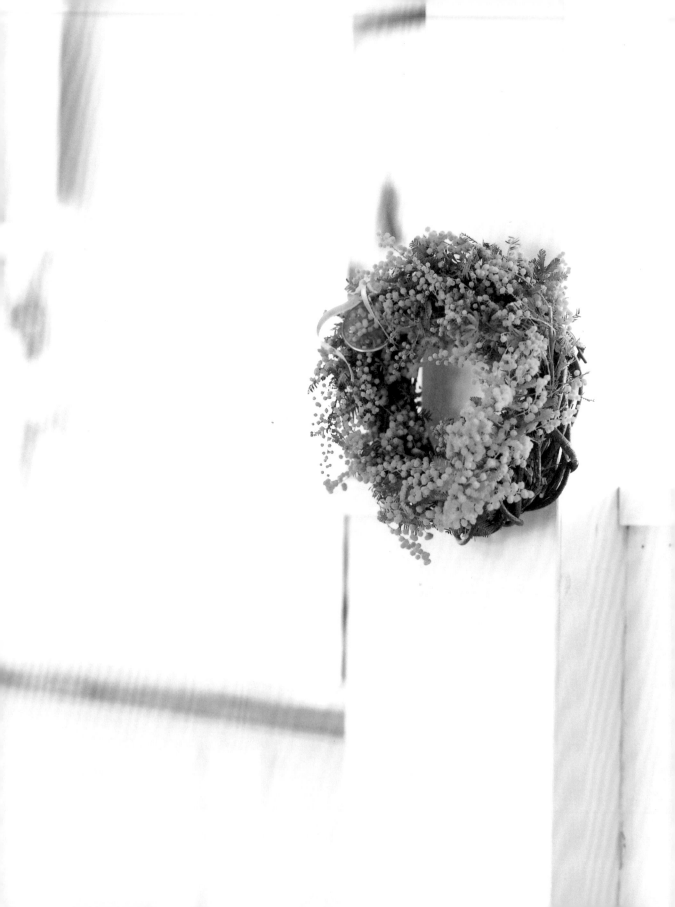

一年四季都可以製作花圈。

春天時可以出門摘花，

腳邊剛綻放的新鮮花草便能當作花圈的材料。

夏天時以盤子盛水，

在盤子邊緣放置捲成圓形的鐵線蓮等藤蔓植物，展現清涼的氣息。

秋天時利用變色又被蟲咬的葉子，或成熟的紅色果實製作花圈。

出門撿拾落葉和尋找果實也是一種樂趣。

冬天除了配合節日製作花圈之外，也適合裝飾小型枝椏所構成的花圈。

製作花圈其實一點也不難，

只要將材料纏繞成圈，就變成花圈了！

花圈的由來，有兩種說法。

一說是為了祈求永恆的幸福。

例如聖誕節的花圈便隱含著祈求新的一年幸福快樂之意。

另一說是將收成的植物作成花圈，放在家中。

我想應該是包含對於結果與收穫的感謝之意吧！

一邊這樣想，一邊動手作花圈時，

就能感受到人類與大自然之間的關連，內心也變得平穩幸福。

春天伴隨著草木發芽而來，四季流逝之後又是第二年的春天。

拿起這本書的讀者們，如果能藉由製作花圈而感受到季節的改變，

我就會感到非常地幸福。

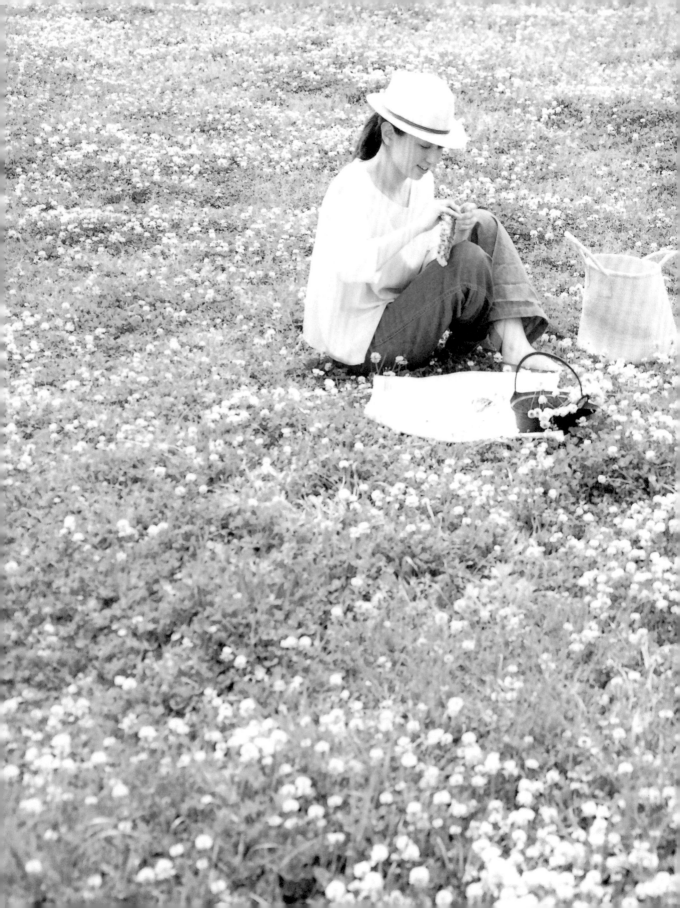

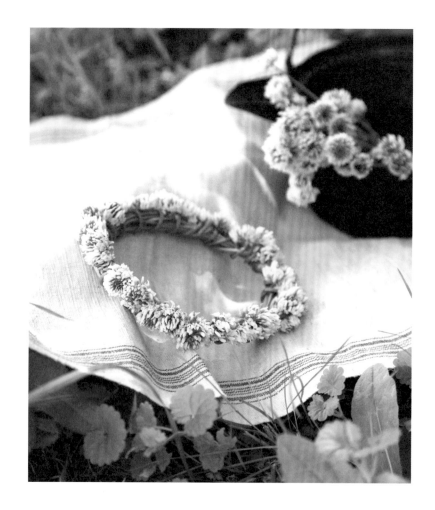

White Clover

# 幸福的圓圈

這是我初次挑戰製作的花圈。小時候我最喜歡以白花苜蓿編織頭冠，現在
想起來，那就是我有生以來第一次作的花圈。直到現在，只要看到白花苜
蓿，都還是會作成和當年一樣的花圈。據說製作花圈是為了祈求幸福，當
我在大自然中編織圈圈時，就能深刻感受到幸福的感覺。

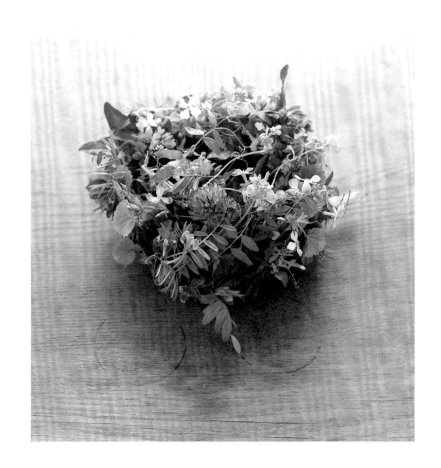

# 4

⚘

April

Wild Flowers
——

# 野花花圈

當春天走在草原上時，可以發現許多可愛嬌小的花草。一邊拿著圖鑑尋找花朵的名字，一邊摘著花，也是一種樂趣呢！春天的花草，無論是油菜花、珍珠草還是紅菽草，都具備顏色柔和的特徵。帶回家的花草必須先放在裝滿水的桶子中，讓它們休息一會兒，吸收水分。按捺住一回家就想馬上將花草作成花圈的心情，先進行這個步驟可是非常重要的喔！

materials

材料 ◎ 白花苜蓿20至30枝

**1** 雙手拿著兩枝花莖，以其中一枝為中心，將另一枝纏繞於上。如果覺得當作中心的花莖過於脆弱，可以將三枝花莖綁在一起代替。

**2** 一邊壓住花莖上方，一邊進行纏繞。

**3** 握住中心與纏繞完成的花莖。

**4** 等到纏繞至適當長度，重疊兩端並打結固定。多餘的花莖插入花圈中。

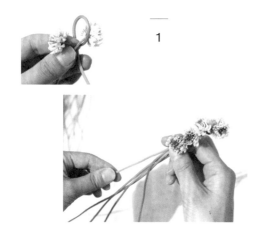

1

2

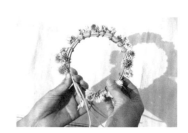

4

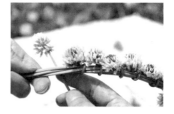

3

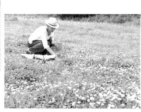

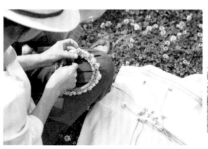

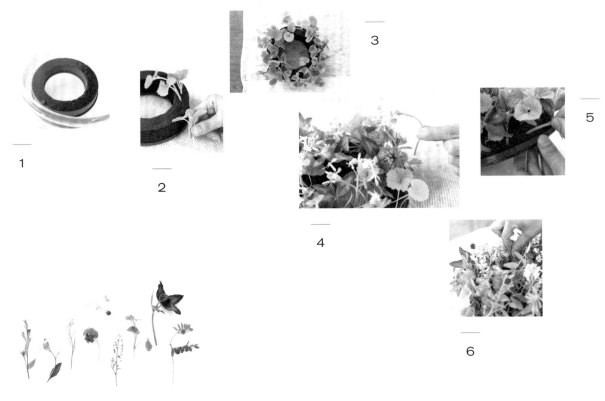

1

2

3

4

5

6

materials

材料　◎　各種野花（圖中由右至左分別為救荒野豌豆・紅菽草・金錢薄荷・珍珠草・蛇莓・寶蓋草・油菜花・歐亞香花芥・粉花月見草）　◎　環形吸水海綿（直徑15cm）

**1** 將環形吸水海綿浸泡於裝滿水的大盆中，吸收水分。如果刻意將海綿壓入水中，反而會導致海綿無法吸收水分。

**2** 取出吸飽水分的海綿之後，先插入葉片類的植物，插入深度至少2cm。若遇到過於柔軟而不便插入的植物，改為捏住葉梗會比較容易插入。

**3** 葉片以同一方向沿海綿表面插一圈。

**4** 以細小的花草填滿葉片間的空隙，插入時要考慮整體的平衡。以直立的方式取代橫向插入，會更接近大自然中的景色。

**5** 側面插上剩餘的葉片，遮掩住海綿。

**6** 將華麗的花朵或蛇莓以短短的模樣插入裝飾，提高完成度。為了展現風吹拂過的感覺，可從各個方向插入。

**\*** 如果觸摸海綿時覺得乾燥，即可補充水分。

**POINT**
❀

摘來的野花如果失去生氣，可浸泡於熱水中。以報紙包裹花草，僅露出底部1cm浸泡於熱水中20秒。取出之後放入裝水的水桶，浸泡2小時。

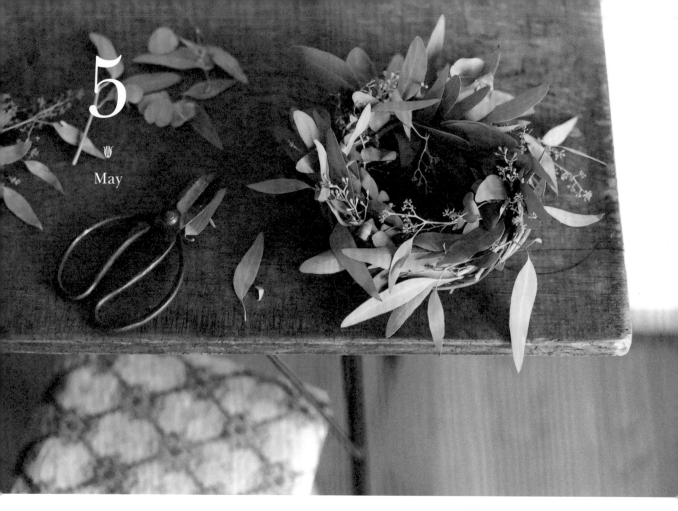

5

May

尤加利是一年四季皆可取得的花材。搭配不同種類的尤加利，花圈的表情更顯豐富。圖中的花圈使用了兩種尤加利，分別是多花桉和稜萼桉。

Eucalyptus

# 隨風搖曳的尤加利花圈

我會開始製作兼具乾燥效果的花圈，便是始於尤加利花圈。新鮮的尤加利枝葉非常柔軟，可以直接插入藤蔓類的底座，製作容易。而隨著時間流逝，葉片會變成別具一格的銀色。變化的姿態除了帶來季節移轉的感受，尤加利的香味還能撫慰人心，可以裝飾於寢室或通風的浴室中。尤加利花圈對我而言非常重要，我經常反覆地製作。

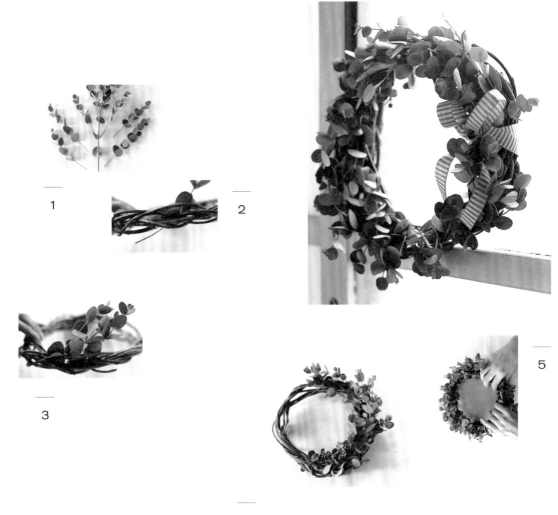

1

2

3

5

4

材料 ◎ 圓葉尤加利3至5枝
◎ 東北雷公藤繞成的藤圈（直徑12至15cm，參照P.79）

1　尤加利分切成單枝，剪下的尤加利從枝椏底部起6cm
　　以內的葉片全部摘除。
2　將尤加利葉分別插入東北雷公藤所製作的藤圈，由底
　　部內側朝外側插入。
3　突出的尤加利葉梗塞入藤圈。
4　插入方向最好統一。插完一圈之後再調整整體形狀，
　　補強葉片不足的部分。
5　突出外側的葉片拉至內側，調整形狀。

materials

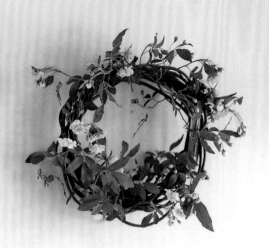

## Banksia Rose

# 木香花花圈

五月的時候，我家庭院中會開滿黃色的木香花。小型纖細的木香
花是玫瑰花的一種，在長長的枝枒上開滿了花。看到它讓我靈機
一動，在東北雷公藤的藤圈上綁上加水的試管，將木香花纏繞在
藤圈上作成花圈，庭院的景色就這樣搬進了屋裡。

材料 ◎ 木香花2枝 ◎ 東北雷公藤所製成的藤圈（直徑約20cm） ◎ 試管2根 ◎ 直徑1.0mm的紙藤

**1** 剪下30cm長的紙藤，在試管口邊緣纏3圈後打結。

**2** 紙藤兩端各留10cm。

**3** 試管兩側多餘的紙藤插入藤圈縫隙兩處，在背後扭緊固定。

**4** 藤圈左右側分別綁上試管，位置不需對稱。

**5** 將藤圈懸掛於牆面，試管中倒入水。木香花的莖插入試管，其餘部分纏繞於藤圈上。

**\*** 為了方便木香花插入藤圈中，綑紮藤蔓時不要紮得太緊。

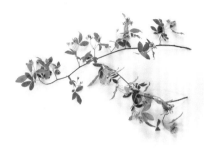

materials

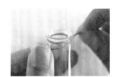

1

2

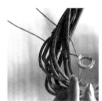 

3

4

5

# 香草の花圈

花圈不僅是幸福的象徵，同時也是可以使用在家採收的農作物所誕生的智慧結晶。香草花圈具備多種功能，不僅可用於裝飾、享受香氣，還能在下廚時一點一點摘來使用。而當溼度高時，便容易散發香氣。製作花圈的時候，心情也會因為香草的鮮嫩與香氣而受到撫慰。

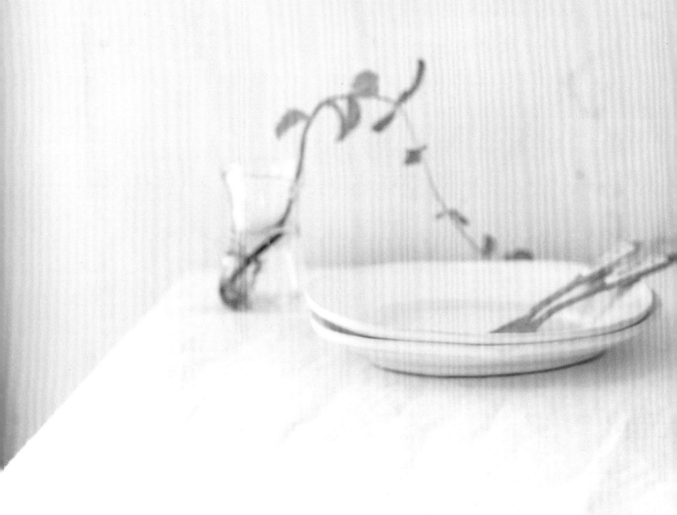

# 6

◉

June

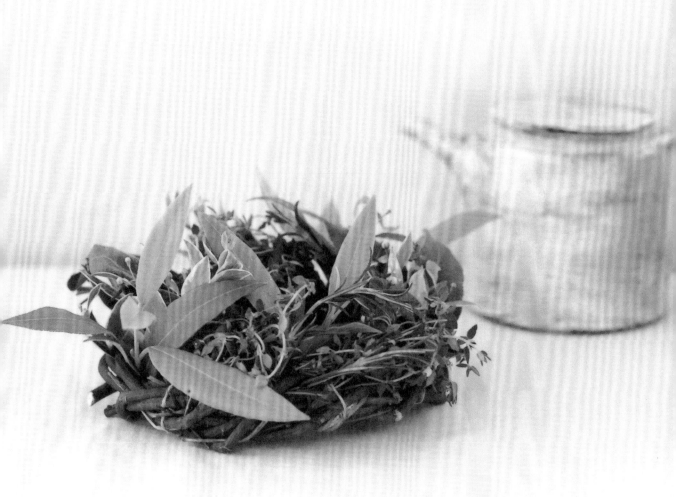

# Kitchen Herbs

## ： 料理用香草

材料 ◎ 數種香草（圖中由右上至左，順時鐘方向依序為迷迭香‧檸檬香桃木‧香桃木‧鼠尾草‧百里香）

◎ 東北雷公藤所製成的藤圈（直徑約15cm）

◎ 麻繩

1 百里香等莖細的香草約10枝一束，以麻繩綁紮後底部齊平剪短。麻繩兩端各保留10cm。約綁紮6至7束香草。

2 以莖較硬與葉子大片的程度為順序剪下。藤圈的縫隙分別以同方向插入單枝香草，由內側往外側插入。以本次材料為例，依序為檸檬香桃木→香桃木→迷迭香→鼠尾草。

3 突出的莖插入藤圈側面或背面，最後以綁紮好的百里香香草束，填滿藤圈的空隙。整個藤圈徹底綑綁麻繩固定，在藤圈背面打結。綑綁於百里香底部的麻繩則以其他香草的葉子掩飾。

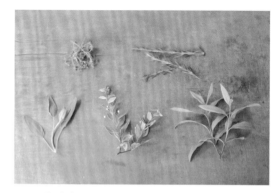

materials

1

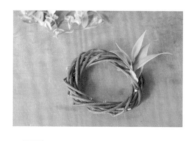

2

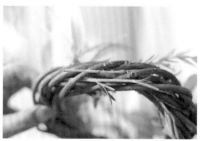

3

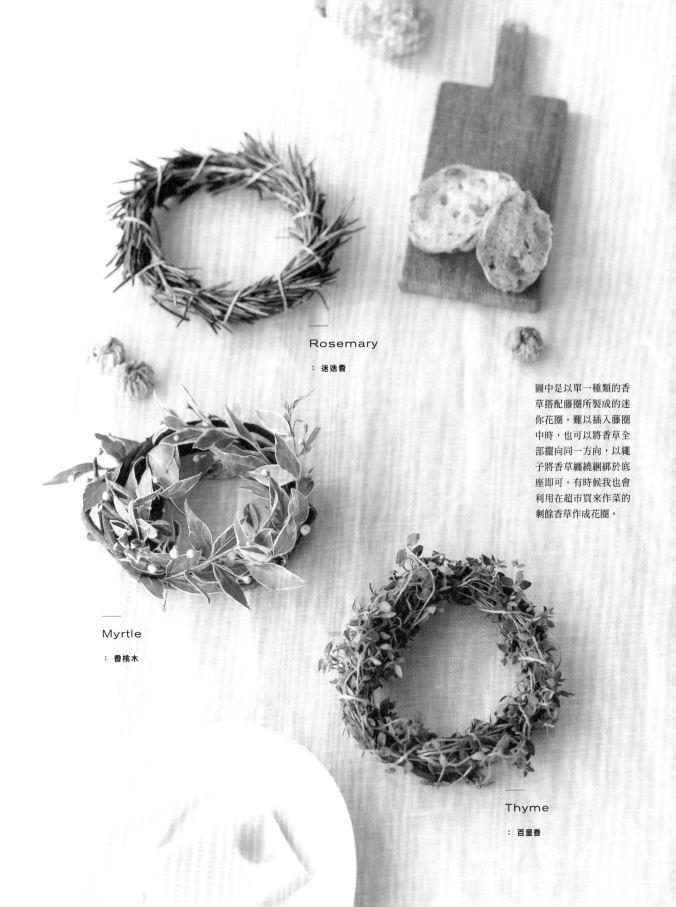

Rosemary

：迷迭香

Myrtle

：香桃木

Thyme

：百里香

圖中是以單一種類的香
草搭配藤圈所製成的迷
你花圈。難以插入藤圈
中時，也可以將香草全
部擺向同一方向，以繩
子將香草纏繞綑綁於底
座即可。有時候我也會
利用在超市買來作菜的
剩餘香草作成花圈。

Berry Berry

# 莓果花圈

每當開始感受到夏天的氣息時，也就是莓果結果的旺季。夏天的莓果不
同於秋季的果實，呈現出了鮮豔的顏色。院子摘來的莓果可以作花圈，
也能煮成甜甜的果醬品嚐。就來徹底享受初夏酸酸甜甜的莓果風味吧！

材料 ◎ 莓果數種（圖中由右至左為紅醋栗・藍
莓・黑莓） ◎ 金色鐵絲 #34

1 紅醋栗剪成單串，藍莓與黑莓剪成單枝。
2 將黑莓藤蔓剪成20至30cm長，纏繞2圈作為
　花圈底座。藤圈空隙插入藍莓與黑莓。先從
　大葉片開始插入，較能調整整體平衡。擺放
　紅醋栗時也須考量整體平衡。
3 以鐵絲於果實與藤圈的縫隙之間纏繞1圈固
　定。
4 將鐵絲兩端在藤圈背後扭轉5圈固定，尾端
　齊平剪短，插入藤圈縫隙中。

1

2

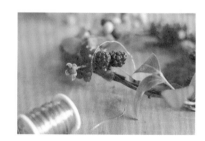

3

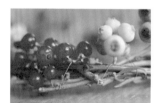

4

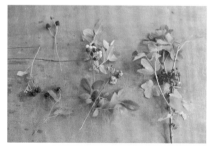

materials

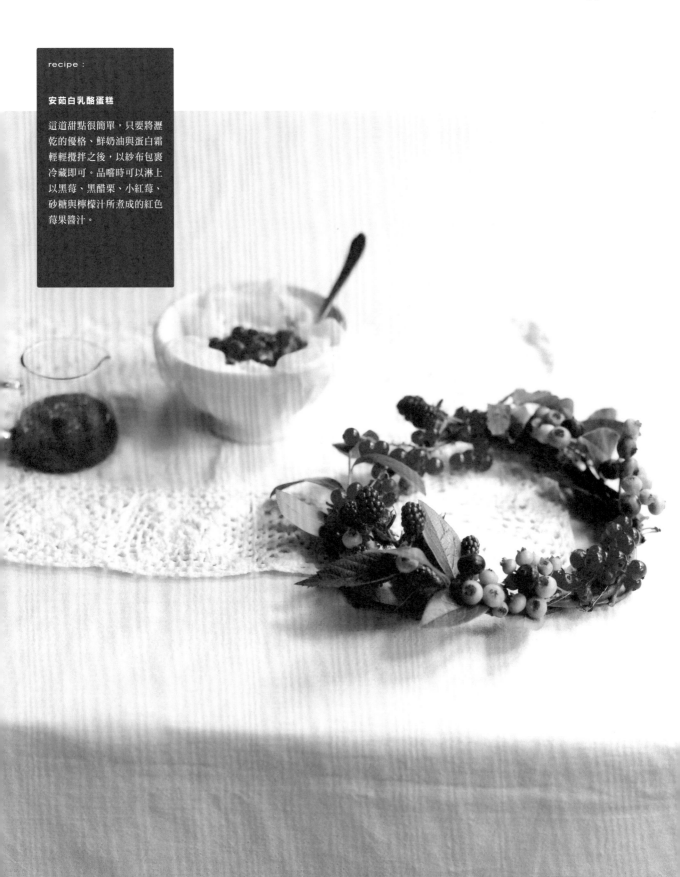

recipe：

**安茹白乳酪蛋糕**

這道甜點很簡單，只要將瀝
乾的優格、鮮奶油與蛋白霜
輕輕攪拌之後，以紗布包裹
冷藏即可。品嚐時可以淋上
以黑莓、黑醋栗、小紅莓、
砂糖與檸檬汁所煮成的紅色
莓果醬汁。

materials

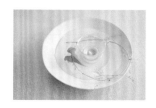

1

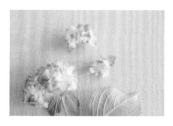

2

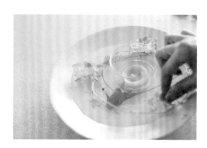

3

# 7

水邊的三色繡球花

☙

July

綻放於雨中的繡球花，也是我喜歡的花草之一。每逢庭院或住家四處開始
出現藍紫色的漸層景色時，我也會在家中打造涼爽的水景。在盤中盛水，
放入纏繞成圈的藤蔓便是簡易的花圈。看慣的繡球花形狀，剪切成一朵朵
小花漂浮於水上，又是另一番纖細的景象。

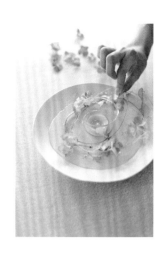

4

材料　◎　繡球花（不同顏色的花朵3枝）　◎　帶葉的藤蔓（細柄薯蕷）2枝

1　在有深度的盤子中盛水，玻璃燭台放置於中心，四周擺放纏繞成環狀的藤蔓。
2　繡球花剪切為單朵小花。
3　單朵繡球花沿著藤蔓分散放置。
4　另一枝纏繞成環狀的藤蔓放置於花朵上方。

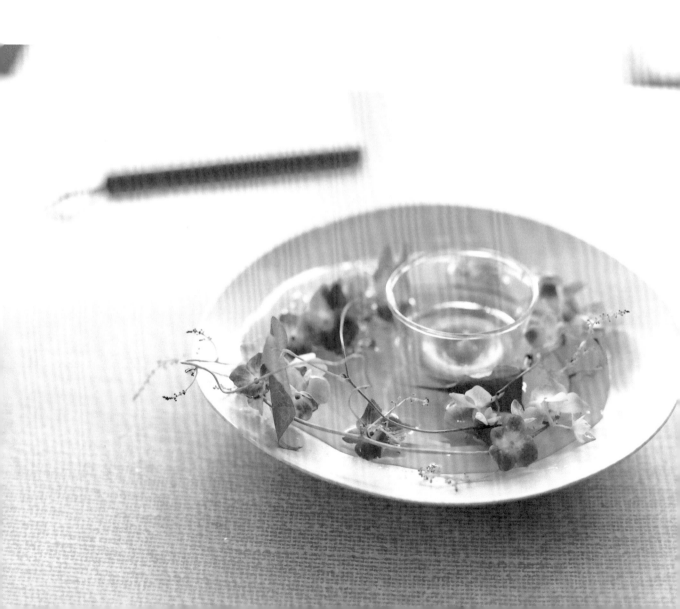

variations

# 夏季的樂趣・創造水景花圈

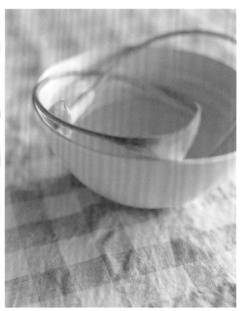

鐵線蓮

除了英文Clematis之外，鐵線蓮在日文中
還有另一個為人熟知的名字「鐵仙」。鐵
線蓮也適合搭配和風裝飾。可在玻璃盤中
放入冰塊，更顯清涼。

海芋

將纖細的海芋沿著容器邊緣，描繪出巨大
的弧線。海芋浸泡於水中一晚，莖部便會
變得柔軟容易彎曲。

打造水景花圈，可以為炎炎夏日增添清涼的感受。每一種花圈
都只是浮在水面上的圓圈。只要將植物纏繞成環狀，便成為花
圈了；家中各種容器也都能當作花器。炎熱的夏日中，在花器
中放入冰塊，也能延長花朵的壽命。

 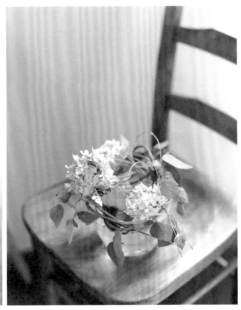

木通

山繡球

圖中是木通的藤蔓纏繞兩圈之後，再纏繞
蔓莓擬的花圈。就算沒有花朵，單憑葉子
和果實，也能構成充滿韻味的花圈。

柔軟纖細的藤蔓搭配東北雷公藤等粗大的
藤圈也不錯。藤圈放置於器皿邊緣，纏繞
上藤蔓，再將山繡球插入藤圈空隙即可。

Autumn Hydrangea
───────

秋色繡球花花圈

六月綻放的繡球花，如果留於枝頭任其枯萎，在晚夏時分會轉變為略帶青色與褐色的綠
色花朵。這種繡球花稱為秋色繡球花，花朵不僅在當季盛開，還能隨著季節更迭呈現不
同的美麗。只使用秋色繡球花的花圈，是我會固定製作的作品。每當我製作秋色繡球花
花圈時，總會不自覺地因為季節的轉變所帶來的漸層之美而感動。

  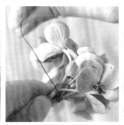 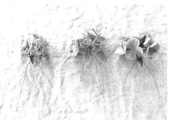 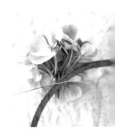

1　　　　　2　　　　　3　　　　　4　　　　　5

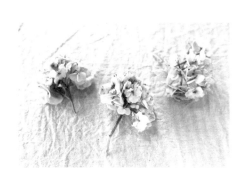

materials

材料　◎　繡球花3至4枝　◎　鐵絲圈（直徑12cm，
參照P.78）　◎　褐色包線（鐵絲）#28

1　繡球花分切成小朵。

2　捏緊花莖，將鐵絲穿過分枝處。

3　鐵絲兩端往下摺，其中一端纏繞花莖與另一端
　　鐵絲約5圈。

4　鐵絲兩端保留10cm後，花材約保留鐵絲纏繞
　　處下1cm的長度齊平剪短。總共製作10組繡球
　　花。

5　綑綁好的繡球花放上鐵絲圈上，以鐵絲將花材
　　纏繞於底座上，並於背面扭轉5次固定後剪短鐵
　　絲，尾端摺入花圈內側。纏繞繡球花時要注意
　　掩飾鐵絲圈的空隙。

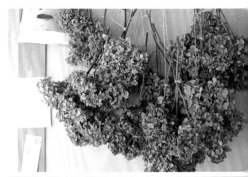

除了作成花圈之外，繡球花也能一邊裝飾家中，
一邊作成乾燥花。我總是在工作室擺上一枝繡球
花。除了吊掛之外，也能插入花器中欣賞逐漸乾
燥的模樣。

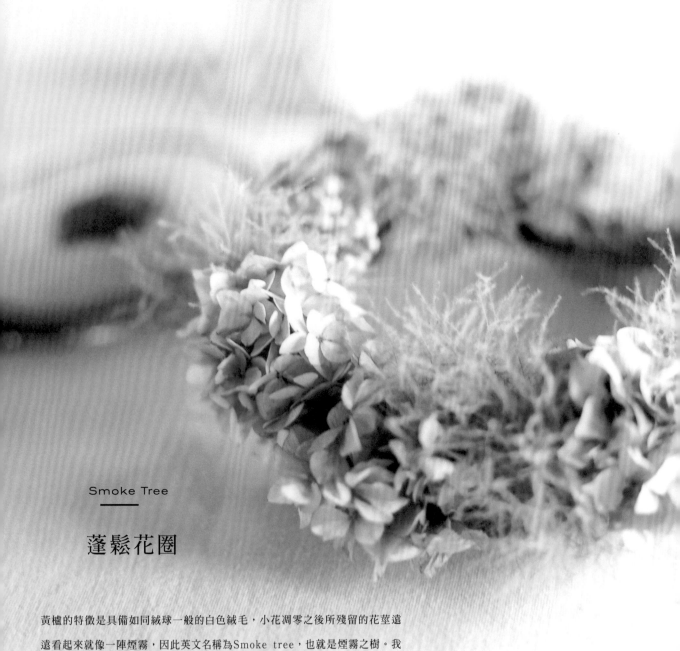

Smoke Tree

# 蓬鬆花圈

黃櫨的特徵是具備如同絨球一般的白色絨毛，小花凋零之後所殘留的花莖遠遠看起來就像一陣煙霧，因此英文名稱為Smoke tree，也就是煙霧之樹。我會將枝枒直接拿來當作裝飾，或將絨毛的部分作為花束的材料。柔軟的觸感也是我喜歡的理由之一，透明的淡雅顏色可呈現溫柔的氣氛。

材料 ◎ 山繡球6至8枝 ◎ 黃櫨3至4枝 ◎ 白胡椒果1串 ◎ 東北雷公
藤所製成的藤圈（直徑約13公分） ◎ 褐色包線（鐵絲）#28

1  將黃櫨剪切成小段。
2  剪切後的黃櫨以3至4枝為單位綑綁。捏緊花莖，將鐵絲穿過分枝處
   後往下摺，其中一端纏繞花莖與另一端鐵絲約5圈。
3  鐵絲兩端保留10cm後，花材約保留鐵絲纏繞處下1cm的長度齊平剪
   短。山繡球和分成3枝的白胡椒果也以同樣方式，以鐵絲綑綁。全部
   製作出15枝。
4  綑綁好的材料放於藤圈上，將鐵絲的兩端插入藤圈空隙。
5  鐵絲於藤圈背面扭轉5次固定之後剪短，尾端摺入藤圈內側。

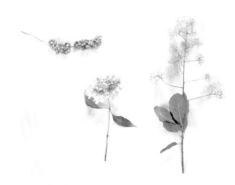

materials

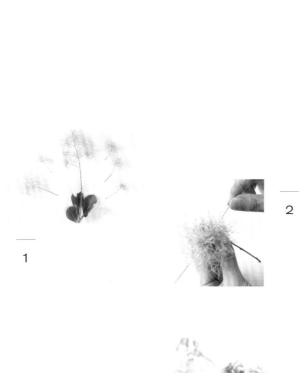

1

2

3

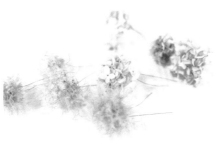

4

5

# 只要纏繞就完成の花圈

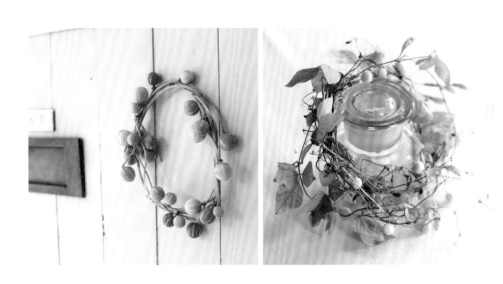

**雙輪瓜（小西瓜）**

渾圓的果實，由綠轉紅的過程，效果很鮮
豔。將好幾串雙輪瓜纏繞成粗一點的花圈
就很可愛。

**馬交瓜兒**

日本的馬交瓜兒生長於山區野外，果實如
同砂糖製成的糖果一般白皙嬌小。纖細的
藤蔓也是魅力之一。

只要有一條藤蔓植物，纏繞成圈便是花圈了。我非常喜歡這種簡單的花圈，隨意掛在月曆、門把，或搭配平日使用的雜貨與器皿，便是一幅風景。隨意的擺設卻引人注目，這應該也是以植物裝飾的最簡單方法。

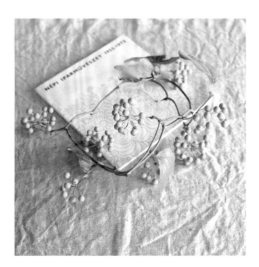

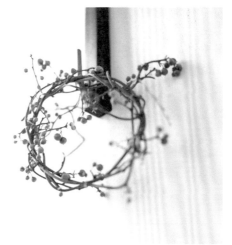

### 綠色的山歸來果實

一般花店賣的是冬天已變成紅色的果實，其實綠色的葉子和果實也很美麗。讓山歸來花圈放在盛水容器中也是一種欣賞方式。

### 蔓莓擬

蔓莓擬的生長方式是攀爬於其他植物身上。作成花圈時可以活用自然的形態，呈現素雅的氣息。

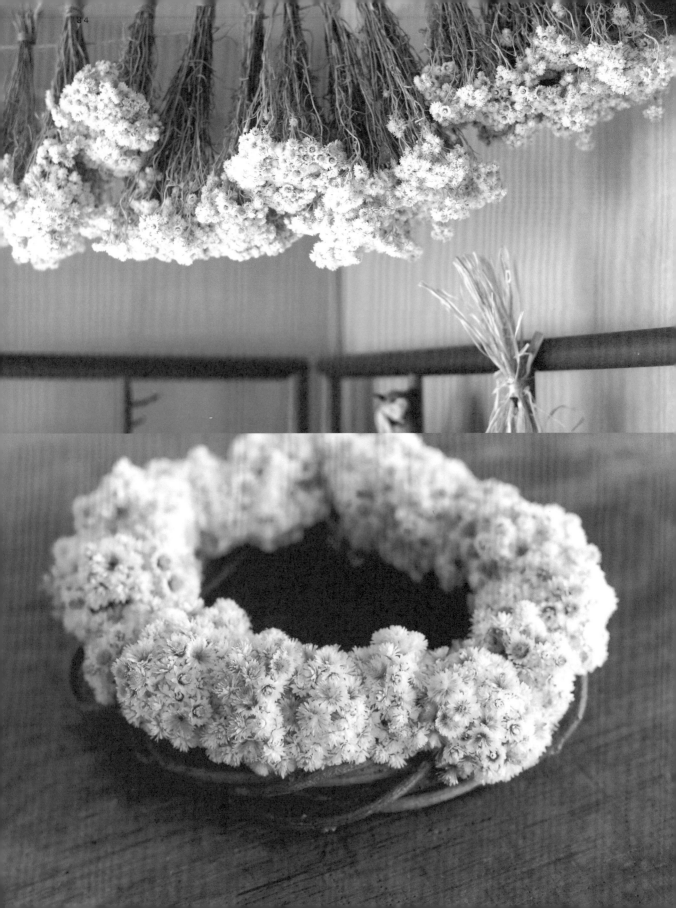

materials

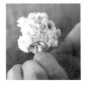

2

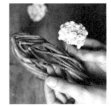

3

1

# 9

❧

September

材料 ◎ 河原母子草（日本的香青屬植物） ◎ 東北雷公藤所製成的藤
圈（直徑約13cm） ◎ 褐色包線（鐵絲）#28

**1** 　將河原母子草每5小枝紮成一束（參照P.31）
**2** 　紮出15束河原母子草。
**3** 　綑綁好的材料放於藤圈上，將鐵絲的兩端插入藤圈空隙。鐵絲於藤
圈背面扭轉5次固定之後剪短，尾端摺入藤圈內側。
**\*** 　河原母子草的花莖又細又軟，因此要選用乾燥之後變硬的花莖製作
花圈。

Cudweed

# 河原母子草の花圈

我在夏季即將結束的時候造訪那須，發現一整片白
色的河原母子草。每逢秋天，我的工作就是從乾燥
採來的大量河原母子草開始。大家比較熟悉的是綻
放黃色花朵、隸屬春天七草之一的母子草——鼠麴
草，而本篇介紹的則是秋天開花的河原母子草。排
滿花朵的花圈非常可愛。

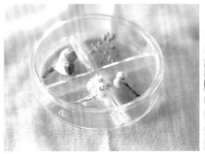

為了徹底利用剩下來的材料，我會將剩餘的花材和小型果實，一起放入
培養皿或瓶裡裝飾。

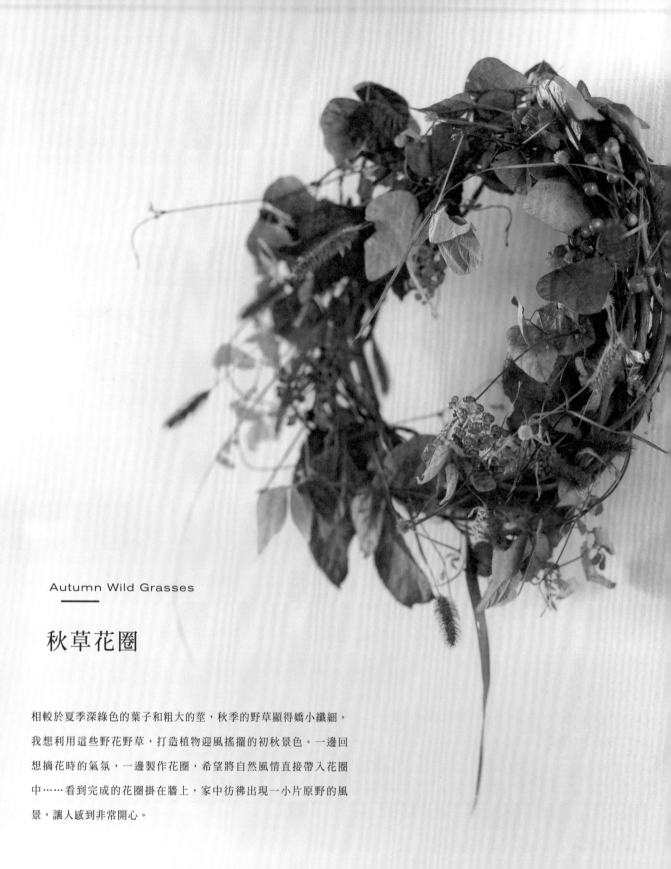

Autumn Wild Grasses

# 秋草花圈

相較於夏季深綠色的葉子和粗大的莖，秋季的野草顯得嬌小纖細。
我想利用這些野花野草，打造植物迎風搖擺的初秋景色。一邊回
想摘花時的氣氛，一邊製作花圈，希望將自然風情直接帶入花圈
中⋯⋯看到完成的花圈掛在牆上，家中彷彿出現一小片原野的風
景，讓人感到非常開心。

櫟葉繡球接觸早上寒冷的
空氣而變成紅色，帶來了
秋天的氣息。

1

2

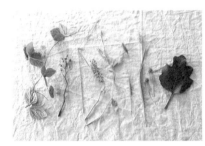

materials

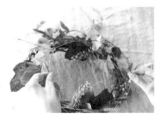

3

材料　◎　各種秋天的野草（圖中由右至左為
櫟葉繡球的葉子・四照花的果實・狗尾草兩
種・睫穗蓼・商陸・異花莎草・薔薇果・野毛
扁豆）　◎　東北雷公藤所製成的藤圈（直徑約
18cm）

1　將野毛扁豆等藤蔓類的植物纏繞於藤圈
　　上。
2　觀察花圈整體，一邊將葉片插入藤圈縫
　　隙，突出的葉梗塞入藤圈背面或側面。從
　　櫟葉繡球等葉片大的植物開始進行。
3　最後寬鬆地纏繞野毛扁豆等纖細的藤蔓，
　　打造立體感。

有故事的器物

這是在骨董市場發現的藥瓶,當作單插一朵花的花瓶
使用。究竟是誰,又是如何使用這些骨董呢?了解古
老事物的背景,使用起來會更珍惜。

鏽蝕之美

物品會隨著時間流逝而鏽蝕或腐朽,在時間的洪
流中自然變化的姿態充滿味道。

Mixed Nuts

# 果實花圈

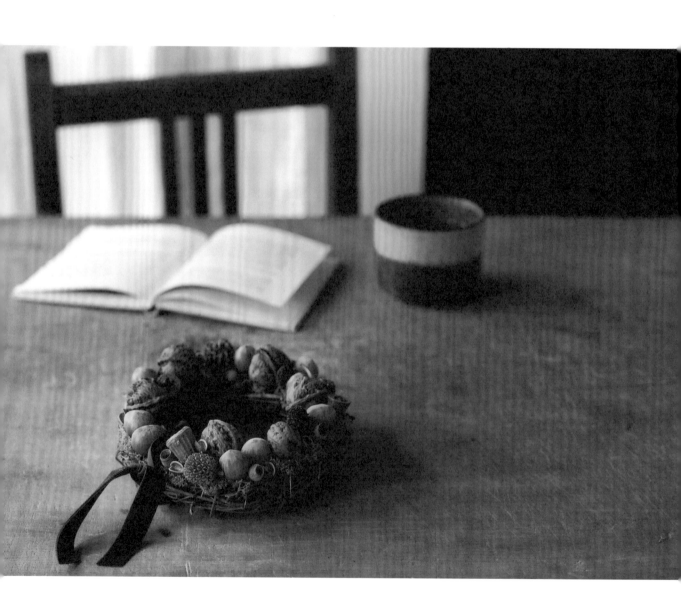

在腦中一邊浮現果實在森林中掉落的模樣，一邊將核桃、榛果和尤加利果等形狀各異的果實，搭配綠色的苔草作成花圈。素雅的果實只要數量夠多，也會顯得非常熱鬧可愛。製作花圈時，仔細觀察每一顆果實，心靈也會隨之溫暖起來。

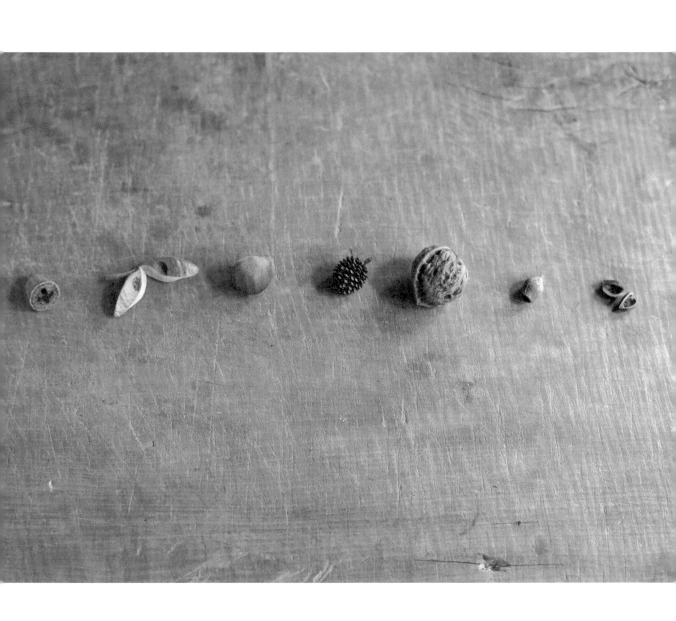

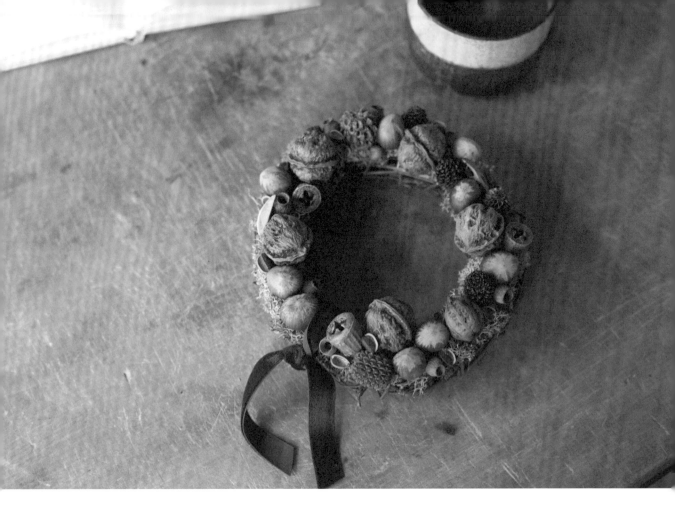

1

3

2

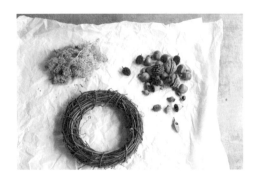

materials
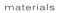

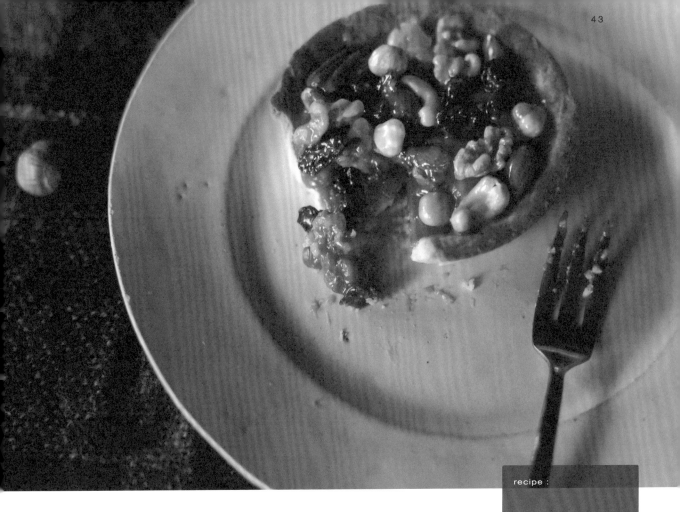

recipe：

**果實塔**

果實塔上充滿了堅果與水果乾。奶油、蜂蜜和砂糖加熱攪拌至焦糖色時，關火加入鮮奶油和蘭姆酒以添加香氣。再次點火加熱到沸騰，加入堅果與水果乾後倒入塔皮中。冷卻之後便大功告成。

材料 ◎ 果實6至7種（榛果・核桃・夜叉五倍子・尤加利的果實等） ◎ 馴鹿苔 ◎ 山歸來枝條圈（市售商品・直徑約15cm） ◎ 金色鐵絲 #34

1 將馴鹿苔以熱熔膠固定於底座。

2 底座貼滿馴鹿苔，不要有空隙。

3 每隔3至5公分纏繞鐵絲以固定馴鹿苔。鐵絲兩端插入底座，於背面扭轉固定，齊平剪短。剩餘的尾端摺入底座。

4 從核桃等大型果實開始，以熱熔膠直接固定在馴鹿苔上，並用力壓緊。

5 一邊考量整體平衡，一邊以核桃為中心黏貼中型果實。最後在還看得見馴鹿苔的空隙上黏上小型果實。

* 黏貼時不要整齊排成一列，錯開或改變方向能讓花圈更顯自然。

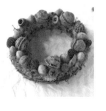

5

## 去公園撿拾落葉

秋高氣爽的假日，我一時興起，前往附近的公園撿拾落葉。就
算是家附近的公園，只要仔細凝視腳邊，就能發現戴了帽子的
橡實、松果和被蟲子咬出圓洞的紅葉或黃葉……公園裡充滿了
大自然的禮物。去散步的時候，不要忘記帶上熱茶和毯子喲！

找到好可愛的心形葉子。

晴朗的天氣，正是散步的好日子。
公園裡的樹木也開始染上秋天的顏色。

綬綬走在可能掉落果實或紅葉的地方，一邊盯著腳邊，一邊前進。

回到家之後，整理散步的成果。
只須將果實與葉子黏在藤圈上，非常簡單。
以秋季的果實與紅葉搭配皺巴巴的苔蘚，一起作成花圈。

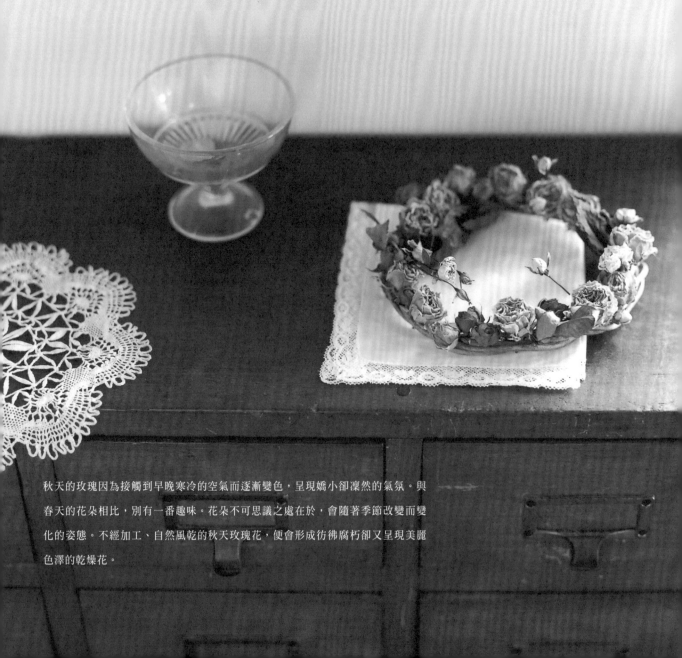

Dried Roses

# 乾燥玫瑰花の
# 古典花圈

秋天的玫瑰因為接觸到早晚寒冷的空氣而逐漸變色，呈現嬌小卻凜然的氣氛。與
春天的花朵相比，別有一番趣味。花朵不可思議之處在於，會隨著季節改變而變
化的姿態。不經加工、自然風乾的秋天玫瑰花，便會形成彷彿腐朽卻又呈現美麗
色澤的乾燥花。

風乾的時候不是使用花
蕾，而是欣賞一陣子綻
放的模樣之後再作成乾
燥花。大約兩星期之後
便能完全乾燥。

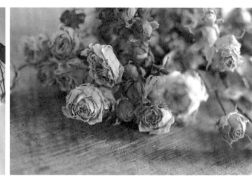

materials

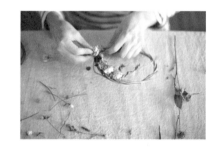

2

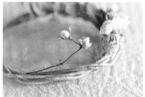

3

1

材料 ◎ 乾燥玫瑰數種（圖片由右起分別為Mystic Sara・Blue Mille-feuille・White
Woods・Teddy Bear） ◎ 東北雷公藤所製成的藤圈（直徑約12cm）

**1** 剪短花莖，保留3cm的長度。剪短的玫瑰以熱熔膠固定於藤圈縫隙。

**2** 一邊確認整體的色彩，一邊將玫瑰花繞著藤圈排成一列。

**3** 小型花朵保留較長的莖，固定時要高於其他花材。最後在花圈四處黏上葉片。

＊ 黏著玫瑰時採用各種角度，才能展現花朵的側面。熱熔膠固定之後會變成白色，
　當心不要讓黏著劑溢出太多。

variations

# 愉悅地享受各種秋日果實的花圈吧！

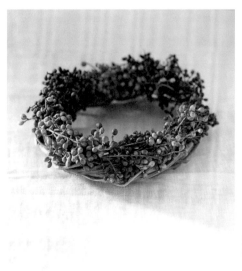

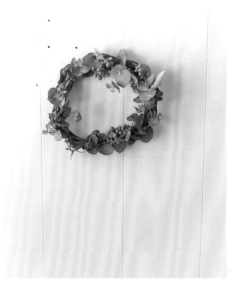

### 日本女貞

我有時會在公園等地看到日本女貞。這個花圈是將已經變成紫色和尚未成熟的綠色果實交替插在藤圈上，再以鐵絲纏繞固定。

### 胡頹子＆尤加利

胡頹子的果實可以作成酸酸甜甜的果醬。為了強調胡頹子果實如同毛玻璃的淡粉紅色，搭配上尤加利葉，作出簡潔感的花圈。

這個季節有許多種類的果實，讓我忍不住製作一大堆花
圈。每一個花圈的作法都只要將材料插入藤圈中即可，非
常簡單。無論是使用單一材料或搭配各種花材，都能作出
美麗的花圈。

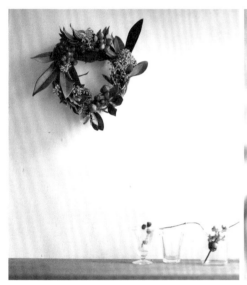 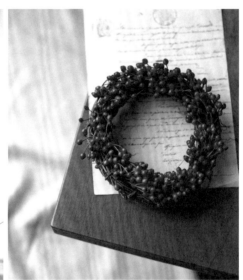

日本茵芋＆厚葉石斑木

硯大的果實不過是錯落點綴於花圈上，看
起來就像一幅畫。搭配綠色的果實，構成
鮮豔且新鮮的感覺。

野玫瑰的果實

野玫瑰的果實嬌小鮮紅，單獨使用便能製
作花圈。雖然簡單，卻呈現出成熟的氣
氛。

# 11

## 山歸來の豔紅果實圈

因為想要打造出紅色的果實聚集在一起的花圈，因此我每年都在一直嘗試製作。這個花圈也是我所創立的花之會中第一次介紹的花圈，對我而言意義深遠。我心目中冬天的顏色是紅色。就算行道樹的葉子全部掉光，枝枒上紅色的果實依舊吸引我的目光。

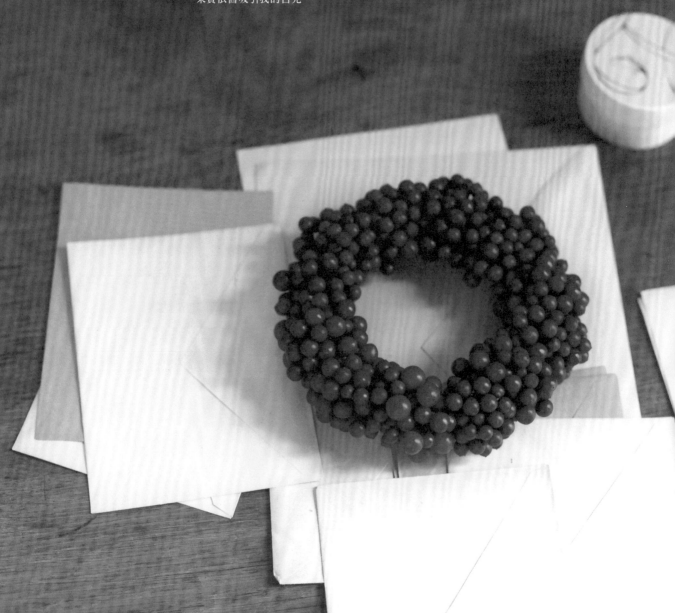

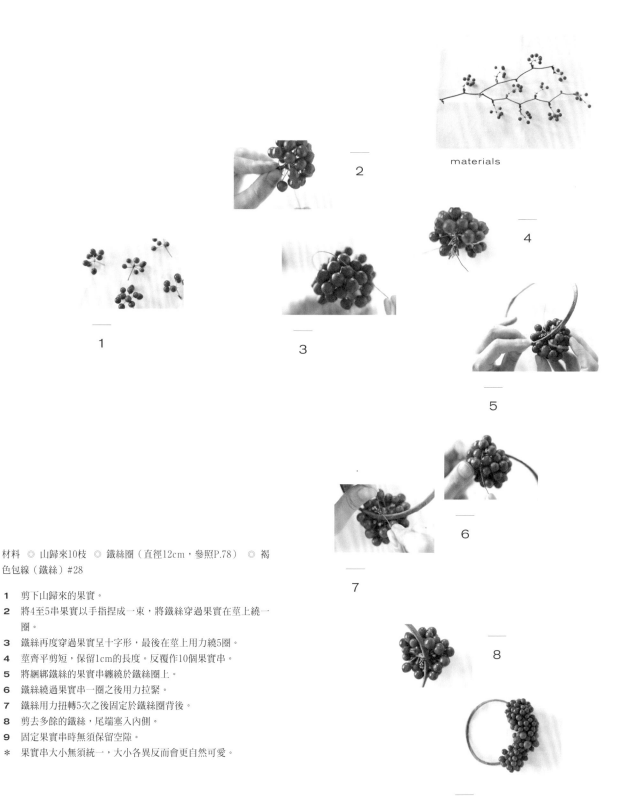

materials

1

2

3

4

5

6

7

8

9

材料 ◎ 山歸來10枝 ◎ 鐵絲圈（直徑12cm，參照P.78） ◎ 褐色包線（鐵絲）#28

1　剪下山歸來的果實。

2　將4至5串果實以手指捏成一束，將鐵絲穿過果實在莖上繞一圈。

3　鐵絲再度穿過果實呈十字形，最後在莖上用力繞5圈。

4　莖齊平剪短，保留1cm的長度。反覆作10個果實串。

5　將綑綁鐵絲的果實串纏繞於鐵絲圈上。

6　鐵絲繞過果實串一圈之後用力拉緊。

7　鐵絲用力扭轉5次之後固定於鐵絲圈背後。

8　剪去多餘的鐵絲，尾端塞入內側。

9　固定果實串時無須保留空隙。

＊　果實串大小無須統一，大小各異反而會更自然可愛。

Blackberry Lily

# 射干果實花圈

射干黑色的果實搭配灰色的苦草，可以展現成熟的風格。日文稱呼射
干閃亮的果實為「射干玉」。

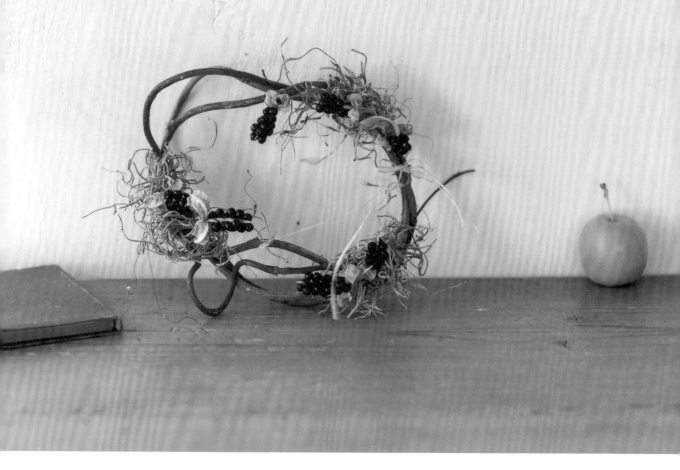

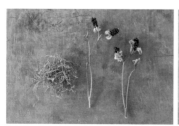

materials

將苦草和射干的果實分
為三串，以熱熔膠固定
於繞得鬆鬆的藤圈上。

column

## 活用剩餘花材

我會將剩餘的花材掛起來風乾。就算原本是插在花瓶裡欣賞的花朵，只要好像能作成乾燥花，我就會試著作看看。利用變成乾燥花的材料製作花圈，也是一種樂趣。我還會搭配蠟燭一起裝飾花圈。

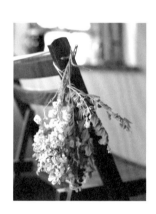

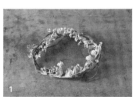
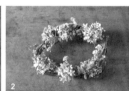

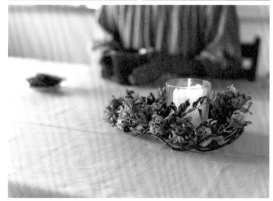

材料　銀葉金合歡1至2枝／圓錐繡球1枝／河原母子草3枝／東北雷公藤所製成的藤圈（直徑約18cm）
1　剪短後的銀葉金合歡沿著藤圈插一圈。
2　剪短後的繡球花和河原母子草以鐵絲綑綁之後（參照P.29與P.31），錯落固定於藤圈上。

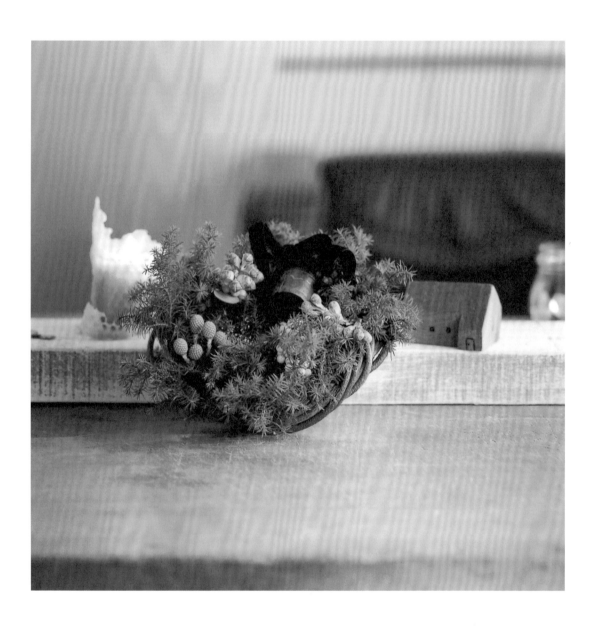

# 12

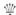

December

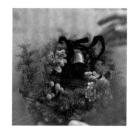

Holy Night

# 聖誕夜花圈

相信許多人說到花圈，第一個想到的都是聖誕花圈。聖誕花圈的歷史悠久，據說原先是將冬青或日本冷杉等常綠植物作成的花圈擺放於玄關，用以驅魔、祈求豐收和新的一年的幸福。

材料　◎　絨柏1枝　◎　白胡椒果‧尤加利的果實‧小綠果等帶莖的果實數串　◎　東北雷公藤所製成的藤圈（直徑約12cm）　◎　褐色包線（鐵絲）#28

1　絨柏剪成10cm長，沿著藤圈插一圈。
2　以10至12小枝的絨柏插一圈，形成自然蓬鬆的分量感。
3　果實的莖如果太軟而不好插入時，可以在莖上綁上鐵絲。
4　藤圈四處插入果實，填補絨柏的空隙。最後綁上串有鈴鐺的緞帶。
*　可以玻璃飾品取代緞帶。

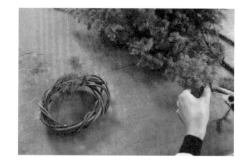

1

2

3

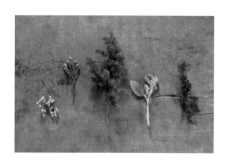

materials

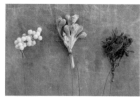

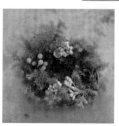

4

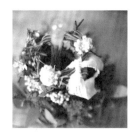

Wreath Tree
———

# 花圈樹

花圈樹是為了聖誕節所製作的應景花圈。以玻璃燒瓶為中心,疊放五個大小各異的花圈。尤加利、絨柏、白胡椒果、乾燥繡球花和河原母子草構成白色與綠色的組合。

疊放的順序為由大到小。

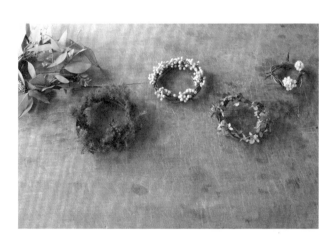

只要將材料插入藤圈中即可。容易脫落的白胡椒、繡球花、河原母子草可以熱熔膠固定。

撕碎布條所製成的蝴蝶結綁在最上方的小花圈上。

# 棉花花圈

這個花圈的主角是柔軟蓬鬆又溫暖的棉花，能在寒冷的季節為家中帶來暖意。不僅可以欣賞渾圓可愛的棉花，搭配變色的葉子、開始枯萎的木防己果實與藤蔓，呈現自然的景色。

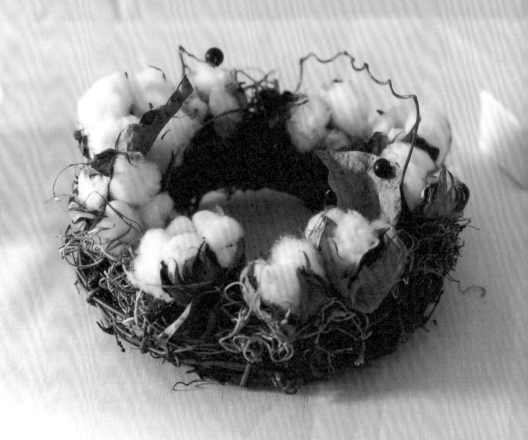

materials

材料　◎　棉花2枝　◎　松蘿鳳梨　◎　木防己　◎　山歸來枝條圈
（市售商品，直徑15cm）

**1**　將棉花剪成小枝，保留2cm的莖幹。
**2**　以熱熔膠將棉花固定於底座。
**3**　黏貼一圈之後，纏繞上木防己的藤蔓，尾端以熱熔膠固定。
**4**　棉花之間的縫隙黏貼松蘿鳳梨，以掩飾變白的熱熔膠。
**＊**　花圈上的棉花模仿枝頭上生長方向不一的棉花，朝向各種角
　　度插入。

2

1

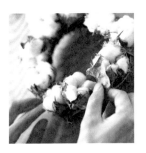

3

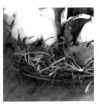

4

❀
一

## 搭配蠟燭

蠟燭可以為花圈增添魅力,是不可缺少的存在。春夏時可以放置於浮在水面上的花圈中央,秋冬時點亮之後,可以搭配果實或長青樹的花圈。收集各種形狀和香味的蠟燭,便能一整年都享受蠟燭帶來的樂趣。

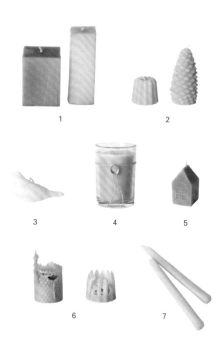

1 這是我看了外文書之後,為了模仿國外的搭配,第一次和花圈一起購買的蠟燭。　2 可麗露和松果形狀的蜜蠟蠟燭,點燃之後會有甜甜的香味。　3 ＜card-ya＞的蠟燭從講究細節的商品到簡單的品項,應有盡有。　4 這是＜VOTIVO＞的精油蠟燭。將裝在玻璃器皿中的蠟燭放置於花圈中央裝飾。　5 房屋形狀的蜜蠟蠟燭。　6 聽說蠟燭是要點燃才會孕育出風味的雜貨。　7 長條形的蠟燭是我認為的必備單品,因此收集了各式各樣的長條形蠟燭。

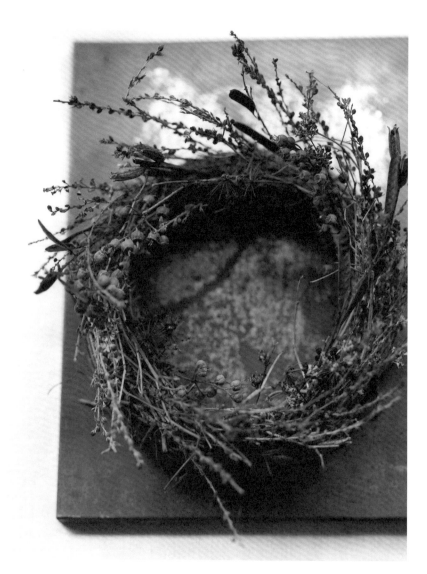

1

＊

January

Winter Scene

# 冬日景色花圈

冬季的森林沒有花朵也沒有葉片，但此時卻是樹木即將在春天發芽的準備期間。冬
天才是感受植物生命力與強韌的時節，只要這麼一想，就覺得森林彷彿充滿力量。
於是，我將蘊含春天氣息的冬季景色編成花圈。

材料　◎　細小的枝椏或果實（圖片上方為鐵掃帚．由右起分別為食用土當歸．齒葉溲疏．野毛扁豆．翼柄花椒．下方為冠蕊木）◎　山歸來枝條圈（市售商品，直徑15cm）

1　鐵掃帚與冠蕊木的枝椏以熱熔膠固定於底座。記得要徹底插入底座。
2　細小的枝椏以相同方向，斜插於花圈邊緣。
3　插完細小的枝椏之後，一邊考量整體平衡，一邊將剩餘的材料插入縫隙中。

materials

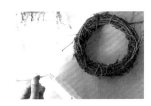

1

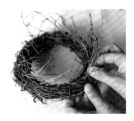

2

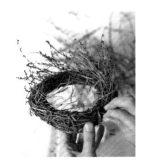

3

Bean
___

# 豆豆花圈

說到二月，就會想到立春。因此我決定以日本立春的傳統活動為題來創作，也沒有規定花圈一定要作西式的才行。以烏桕的白色果實，取代立春灑豆子時用的黃豆，裝飾的時候也刻意懸掛在餐桌上方。在寒冷的季節，煮上一碗熱湯，享受窩在家裡的居家時光吧！

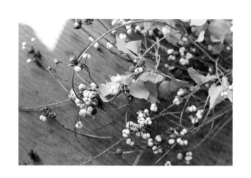

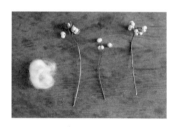

materials

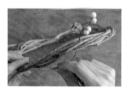

1

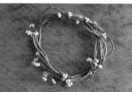

2

3

材料 ◎ 烏桕1束 ◎ 羊毛氈 ◎ 東北雷公藤所製成的藤圈（直徑約15cm）

1　剪切烏桕，以2至3cm的間隔插在底座上。插入時讓莖稍微凸出底座，而非只有果實露出底座。果實可以朝向各種方向。
2　插完一圈之後，觀察整體平衡。不夠的部分再插上花材。
3　撕開羊毛氈，沿著藤圈邊緣塞入。
4　將麻繩綁在花圈三處，於繩子長度20cm處，將3條繩子編成辮子吊起來。

4

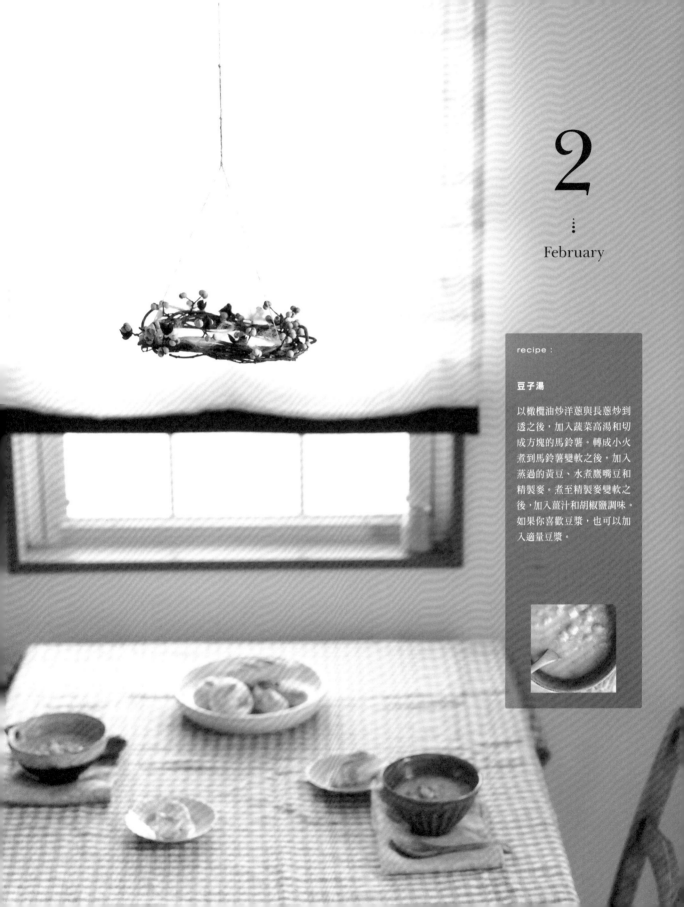

# 2

⋮

February

recipe :

**豆子湯**

以橄欖油炒洋蔥與長蔥炒到
透之後，加入蔬菜高湯和切
成方塊的馬鈴薯。轉成小火
煮到馬鈴薯變軟之後，加入
蒸過的黃豆、水煮鷹嘴豆和
精製麥。煮至精製麥變軟之
後，加入薑汁和胡椒鹽調味。
如果你喜歡豆漿，也可以加
入適量豆漿。

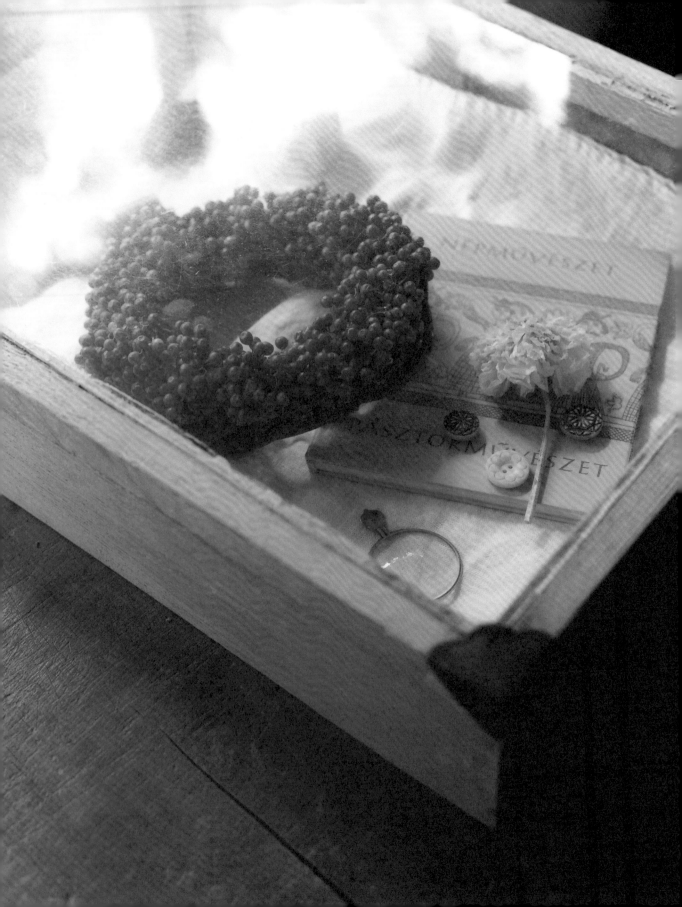

Pink Pepper
———

# 胡椒果花圈

女孩子應該都會喜歡胡椒果吧！我則是喜歡搭配古董雜貨一起擺設。胡椒果配

上古老的原文書、鈕釦和乾燥陸蓮花，一起放入玻璃盒中。欣賞它們隨著時間

流逝而緩緩褪色，也是一種樂趣。

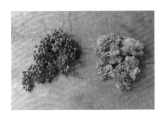

materials

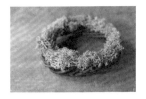

1

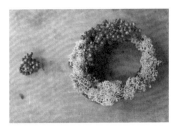

2

材料 ◎ 胡椒果5至6枝 ◎ 愛爾蘭苔 ◎ 東
北雷公藤所製成的藤圈（直徑約12cm） ◎
金色鐵絲 #34

1  愛爾蘭苔以熱熔膠黏滿藤圈。
2  胡椒果以相同方向擺放於愛爾蘭苔上，
   分量約是藤圈的四分之一。
3  鐵絲以3至5cm的間距穿過果實之間，
   固定果實於藤圈上。重覆步驟2與步驟
   3，將胡椒果填滿花圈。
*  纏繞時要拉緊鐵絲。

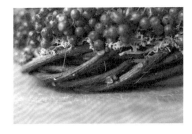

3

✳
一

## 搭配雜貨

放置花圈時，總會和雜貨或小物一起擺設。搭配家中原有的物品，花圈也變成生活中的一部分，自然融入空間。

1古老的香水瓶、藥瓶、針筒和布丁的空罐都是難得遇到的雜貨。　2設計得很美的原文書，可以立放也能墊在花圈底下。　3收納飾品的小盒子。右邊是神戶的店家＜d'antan＞的珠寶盒。　4骨董小桌巾是去英國旅行時，在骨董市集一點一滴收集而來。　5木製的咖啡量匙，可以裝飾於花圈旁邊。　6卡片放置於花圈中央，花圈就變成卡片座了。　7幾頁舊書或舊黑板都很適合搭配花圈。

�
—

# 裝飾的方法

對我而言,一邊製作花圈,一邊思索要在哪裡擺飾花圈,以及如
何擺放,是非常愉悅的時光。改變裝飾的方式和地點,同一個花
圈也能展現出不同的魅力。

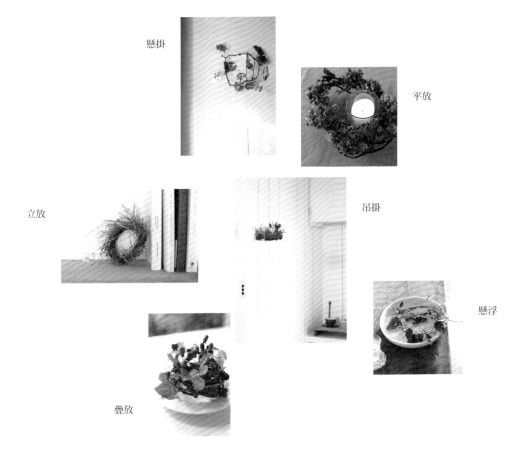

懸掛

平放

立放

吊掛

懸浮

疊放

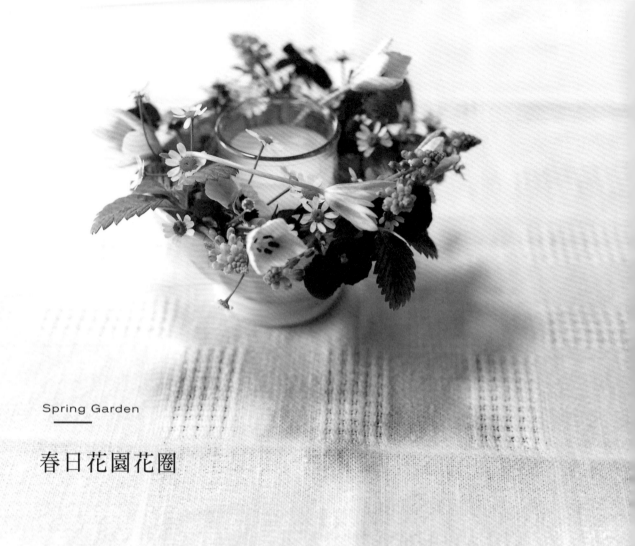

Spring Garden

# 春日花園花圈

每次看到鬱金香和葡萄風信子等球根植物
的花朵，我就會開心地想：「春天馬上就
要來了。」春天的花朵多半嬌小，莖也較
為柔軟，正適合搭配咖啡歐蕾碗大小的器
皿。在器皿中盛水，正中央放置玻璃杯裝
的蠟燭。花材環繞蠟燭擺放，充滿新鮮氣
息的春天馬上在眼前綻放。

materials

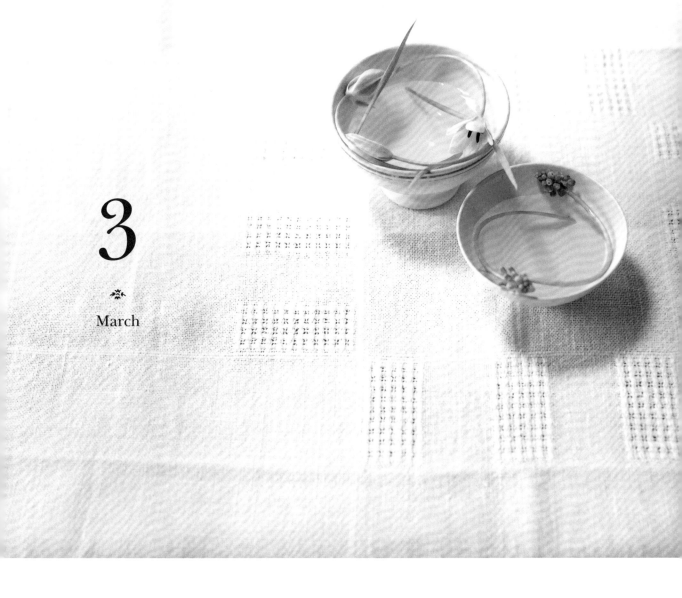

# 3

March

材料 ◎ 香菫菜7朵 ◎ 原種鬱金香（Cynthia）5朵 ◎ 葡萄風信子5枝 ◎ 法國小菊2枝 ◎ 野草莓的葉子5片

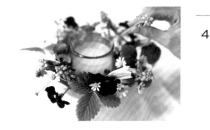

**3**

**4**

**2**

1 咖啡歐蕾碗裡盛水，中央放置玻璃杯裝蠟燭。

2 野草莓的葉子擺放於容器邊緣。

3 法國小菊放入容器，方向不需統一。

4 一邊考量整體平衡，一邊擺放其他花材。葡萄風信子和鬱金香保留一定長度，斜放以展現動感。最後在空隙過大處補上花材。

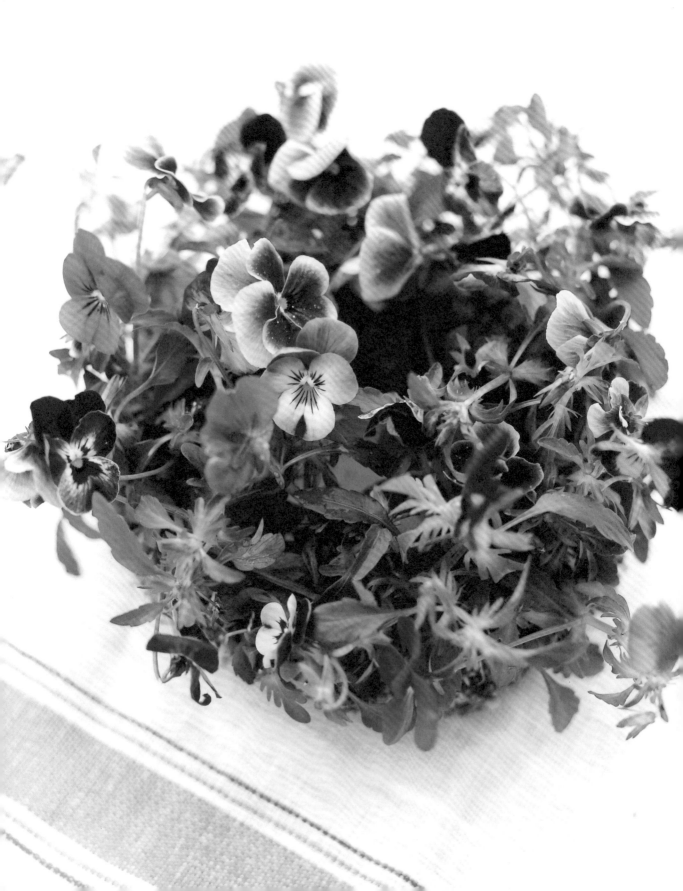

Violet

# 菫菜花圈

冬天時我會在陽台的花盆中種植菫菜的近親——三色菫和香菫菜，等待春天的來臨。三色菫和香菫菜雖然在寒風中縮成一團，春天來臨時又會彷彿等待已久一般綻放大量花朵。有些花朵低頭綻放；也有些花莖長度過長，導致花朵方向相反。看到花朵可愛的模樣，春天再度來到人間的喜悅便盈滿心頭。

materials

 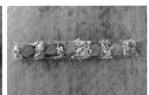 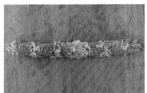 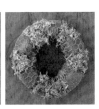 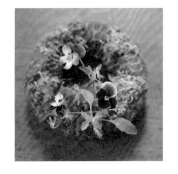

1    2        3        4        5

materials

材料 ◎ 香菫菜20朵 ◎ 手工底座的材料：金屬網（約40×15cm）・吸水海綿・水苔・裸線（鐵絲）#26

1 準備底座。吸水海綿分為數等分，切去邊角之後吸水。不要將吸水海綿硬壓入水中，要讓海綿自然吸水沉下。

2 步驟1中處理好的吸水海綿和泡水後輕輕擰過的水苔交互放在網子上，以網子包裹兩者。

3 以鐵絲縫合金屬網，作成筒狀。

4 步驟3的筒狀金屬網兩端以鐵絲扭緊，接合固定，作成花圈的形狀，底座即完成。

5 香菫菜插入底座。花朵的方向各異，顯得更加自然。

＊ 手工底座可以自行調整尺寸，也可以直接使用市售的環形吸水海綿。

column

## 贈送花圈的包裝

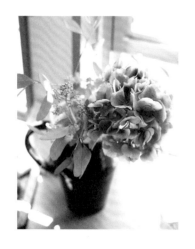

我有時候會收到小型花束，欣賞插在花器裡的花束之後，我會將花束作成花圈回送對方。包裝花圈時不要完全包住，要刻意打開上方。這種類似花束的包裝法不需特意拆開包裝，便能看到禮物。

材料　尤加利／秋色繡球花／東北雷公藤的藤圈（直徑約13cm）
1　底座數處插入尤加利和固定綑綁成束的繡球花。
2　兩層薄紙作成袋狀，包裹花圈。包裝用的繩子由側邊綑綁，在正中央打結固定，上方保持開口的狀態。
3　花圈垂直放入紙袋中。

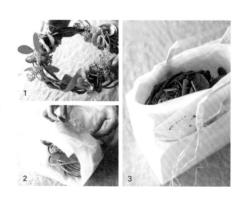

# 製作花圈の事前準備

## 製作花圈所需の工具

本頁介紹我平常製作花圈時所使用的工具。除了基本的剪刀和鐵絲之外，還有麻繩、作乾燥花時用的托盤和別在花圈上的標籤。

平常在雜貨店看到可愛的物品，就會先買下來備用。

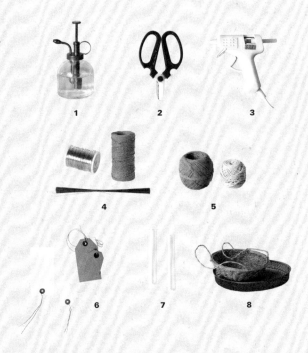

1　　　　　　2　　　　　　3

4　　　　　　　　5

6　　　　　7　　　　　8

**1 噴霧器**　利用新鮮花朵製作花圈時，完成後會噴一點水。這個噴霧器購自自由之丘的雜貨店。　**2 剪刀**　我在自家教室也推薦學生使用這把坂源的剪刀。以碳氟化合物加工而成，不易生鏽，保養簡單。　**3 熱熔膠槍**　用於黏貼花材。加熱融化固體的熱熔膠作為黏著劑，穩固地黏著材料。　**4 鐵絲**　左邊是金色鐵絲 #34，就算鐵絲露出也不會顯得不美觀。花材擺放於底座上，可以直接以金色鐵絲綑綁固定於底座。右邊是直徑1.0mm的紙藤，用於固定試管。下方是褐色包線（鐵絲）#28。包線有各種尺寸，我最推薦準備#28的鐵絲備用，可用於將材料綑綁成束。　**5 麻繩**　代替鐵絲將材料固定於底座或用於懸掛花圈。綁上標籤或包裝時也很好用。　**6 標籤**　書寫材料的名稱之後綁在花圈上，或用於包裝。　**7 試管**　如同木香花花圈（P.14）所示範，將藤蔓植物固定於底座時可以利用試管。我建議使用最小的尺寸，最容易綑綁固定。　**8 托盤**　製作花圈所使用的材料可以全部放在托盤裡，或用於攤開花朵風乾。

# 花圈底座の種類&作法

市售商品

**環形吸水海綿**

製作新鮮花朵的花圈時,先將吸水
海綿泡水之後再使用。

**山歸來枝條圈**

利用山歸來細長的藤蔓所製成的底
座,優點是好插好固定。

## 鐵絲圈

固定以鐵絲綑綁的材料時使用的底座,作法簡單。

材料 ◎ 鐵絲(直徑4mm,長度24cm) ◎ 花藝膠帶

1 取兩根鐵絲作成直徑約12cm的圓圈。
2 剪下約50cm的花藝膠帶,從步驟1的圓圈交接處開始纏繞。
3 纏繞的時候要拉緊膠帶,讓兩根鐵絲完全貼緊密合。

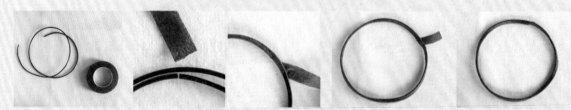

materials

## 東北雷公藤的藤圈

剛開始纏繞藤圈時可能會覺得很難，
然而就算形狀扭曲，或圓形變成橢圓
形也非常可愛。纏繞藤圈時要配合藤
蔓的姿態捲繞。手工的作品別有風
味，更適合搭配花材。

材料　◎　東北雷公藤（一根2公尺，共3根。配合尺寸，可以增加1至2根）

1　首先將藤枝彎成想要的大小。必須注意實際尺寸會比現在大上一圈。

2　按住交叉處，藤枝穿過圓圈三分之一處。

3　藤枝穿過每個三分之一處，纏繞藤圈。纏繞時要壓緊交叉的地方，不要放鬆。

4　第二圈也是相同的纏繞方式。

5　繞完一圈之後，將第二根插入縫隙、徹底壓緊，繼續以相同方式纏繞。

6　第三根也以相同方式纏繞，可以發現藤圈越來越大，形狀越來越明顯。

7　繞完之後將藤枝的尾端用力塞入藤圈的縫隙。

8　最後以剪刀剪去開頭的藤枝尖端。

materials

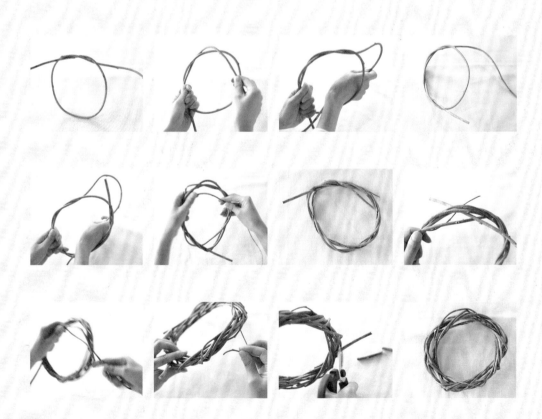

# 手繞自然風花圈

## 野花・切花・乾燥花・果實・藤蔓

作　　　　者／平井かずみ
譯　　　　者／陳令嫻
發　行　　人／詹慶和
總　編　　輯／蔡麗玲
執　行　編　輯／劉蕙寧
編　　　　輯／蔡毓玲・黃璟安・陳姿伶・白宜平・李佳穎
執　行　美　術／李盈儀
美　術　編　輯／陳麗娜・周盈汝
內　頁　排　版／造極
出　　版　　者／噴泉文化館
發　　行　　者／悅智文化事業有限公司
郵政劃撥帳號／19452608
戶　　　　名／悅智文化事業有限公司
地　　　　址／新北市板橋區板新路 206 號 3 樓
電　　　　話／ (02)8952-4078
傳　　　　真／ (02)8952-4084
網　　　　址／ www.elegantbooks.com.tw
電　子　信　箱／ elegant.books@msa.hinet.net

2014 年 9 月初版一刷　定價 380 元

KISETSU WO TANOSHIMU WREATH ZUKURI
©KAZUMI HIRAI 2012
Originally published in Japan in 2012 by KAWADE SHOBO
SHINSHA Ltd. Publishers, Tokyo.
Chinese translation rights arranged through TOHAN
CORPORATION, TOKYO.
,and Keio Cultural Enterprise Co., Ltd.

經銷／高見文化行銷股份有限公司
地址／新北市樹林區佳園路二段 70-1 號
電話／ 0800-055-365 傳真／（02）2668-6220

profile
＊
平井かずみ

花藝造型師，ikanika 負責人。舉
辦花之會和花圈課程，提倡在平日
生活中接觸花草的「日常花生活」。
除此之外，亦擔任雜誌的造型工作
與廣播節目的固定來賓。與先生一
起經營位於東京自由之丘的咖啡店
café ikanika。愛犬名為卡農（雌性，
剛毛獵狐㹴）。著有《身邊總有花
草》和《不經意的花草生活》（皆為
MARBLETRON 出版）。
http://ikanika.com/

staff
＊

攝影　宮濱祐美子
美術指導　藤崎良嗣pond inc.
設計　植村明子pond inc.
料理　中島瞳
編輯　黑澤彩

國家圖書館出版品預行編目資料

野花・切花・乾燥花・果實・藤蔓：手繞
自然風花圈／平井かずみ著；陳令嫻譯. -- 初版.
-- 新北市：噴泉文化館出版, 2014.9
　面；　公分. --（花之道；08）
ISBN 978-986-90063-8-5（精裝）
1. 花藝

971　　　　　　　　　　　　103014430